冬

责任编辑：熊　晶

书籍设计：敖　露

技术编辑：李国新

版式设计：左岸工作室

图书在版编目（CIP）数据

冬 / 田英章主编；田雪松编著；罗松绘.

——武汉：湖北美术出版社，2017.4（2017.10重印）

（书写四季·田英章田雪松硬笔楷书描临本）

ISBN 978-7-5394-7586-8

Ⅰ.①冬…

Ⅱ.①田…②田…③罗…

Ⅲ.①硬笔字－楷书－法帖

Ⅳ.①J292.12

中国版本图书馆CIP数据核字(2017)第072126号

出版发行：长江出版传媒　湖北美术出版社

地　　址：武汉市洪山区雄楚大街268号B座

电　　话：(027)87679525（发行）87679541（编辑）

传　　真：(027)87679523

邮政编码：430070

印　　刷：武汉鑫佳捷印务有限公司

开　　本：889mm×1194mm　1/32

印　　张：4

版　　次：2017年8月第1版

2017年10月第2次印刷

定　　价：26.00元

书写四季

田英章 田雪松 硬笔楷书描临本

田英章 主编　田雪松 编著　罗松 绘

长江出版传媒　湖北美术出版社

目 录

飘雪

自然灵动的音符

飞落天地间

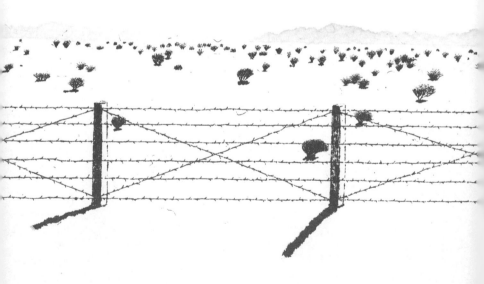

天气寒冷。雪吱吱地响。田野上空白雾弥漫。

茅屋上升起了一团团清晨的炊烟，

在天空似火红霞的琥珀色余辉里氤氲。

我沉思地看着光秃秃的树林，

初雪像毯子覆盖了所有的屋顶，

凝固的河面平滑如镜，

冉冉升起了红艳
艳的太阳。

雪的白银闪射出
紫红的光；

结晶的霜花，就
像雪白的绒毛，

缀满死灰色的枝
梢。

我喜欢凝视玻璃
上奇美的花纹，

用每一幅新的图
画爽目怡神；

我喜欢静静地欣

赏，乡村

怎样快乐地迎接冬天的清晨：

在平坦的冰层和光滑的河面，

冰刀尖声吱吱作响，闪耀出金星点点；

猎人们滑雪急急奔向茂密的森林；

茅屋里干树枝噼啪燃烧，满屋如春，

渔夫坐在火边修补撕破的渔网，

他望着坑坑洼洼
密布的玻璃窗，

忆起了甜蜜的往
日情景——

伴着朝霞初升，
天鹅发出阵阵叫声，

伴着雨暴风横，
水面波翻浪卷，

伴着夜深人静，
在庄稼地保护下的海
湾，

收获了鱼儿满
舱，令人欣幸，

一直到月亮露出
她沉思的眼睛，
　　给沉睡的无底海
面镀上一片金光，
　　照亮了渔夫正在
升起的大渔网。

《冬日清晨》
迈科夫

冬日短暂
我来不及说服
把所有的鸟儿送走
移居豆荚里

我，来不及安顿
燕雀啾啾唱
随后，扎帐篷的时节
再次，把门敞开

常常是，打断
糟蹋，我的夏日

《冬日短暂》
狄金森

风 轻轻地低声吹着，吹过百叶窗，吹在窗上，轻软的好像羽毛一般；有时候数声叹息，几乎叫人想起夏季长夜漫漫和风吹动树叶的声音。田鼠已经舒舒服服地在地底下的楼房中睡着了，猫头鹰安坐在沼地深处一棵空心树里面，兔子、松鼠、狐狸都躲在家里安居不动。

看家的狗在火炉旁边安静地躺着，牛羊在栏圈里一声不响地站着。大地也睡着了——这不是长眠，这似乎是它辛勤一年以来的第一次安然入睡。

……

一觉醒来，正是冬天的早晨。万籁无声，雪厚厚地堆着，窗棂上像是铺了温暖的棉花；窗格子显得加

宽了，玻璃上结了冰纹，光线暗淡而静，更加强了屋内的舒适愉快的感觉。早晨的安静，似乎静在骨子里，我们走到窗口，挑了一处没有冰霜封住的地方，眺望田野的景色；可是我们单是走这几步路，脚下的地板已经在吱吱地响。窗外一幢幢的房子都是白雪盖顶；屋檐

下、篱笆上都累累地挂满了雪条；院子里像石笋似的站了很多雪柱，雪里藏的是什么东西，我们却看不出来。大树小树四面八方地伸出白色的手臂，指向天空；本来是墙壁篱笆的地方，形状更是奇怪，在昏暗的大地上面，它们向左右延伸，如跳如跃，似乎大自然一夜

之间，把田野风景重新设计过，好让人间的画师来临摹。

……

大自然在这个季节，特别显得纯洁，这是使我们觉得最为高兴的。残干枯木，苔痕斑斑的石头和栏杆，秋天的落叶，现

在被大雪掩没，像上面盖了一块干净的手巾。寒风一吹，无孔不入，一切乌烟瘴气都一扫而空，凡是不能坚贞自守的，都无法抵御；因此凡是在寒冷荒僻的地方（例如在高山之顶），我们所能看得见的东西，都是值得我们尊敬的，因为它们有一种坚强的纯朴的性格———一

种清教徒式的坚韧。
别的东西都寻求隐蔽
保护去了，凡是能卓
然独立于寒风之中
者，一定是天地灵气
之所钟，是自然界骨
气的表现，它们具有
和天神一般的勇敢。
空气经过洗涤，呼吸
进去特别有劲。空气
的清明纯洁，甚至用
眼睛都能看得出来；
我们宁可整天待在户

外，不到天黑不回家，我们希望朔风吹过光秃秃的大树一般的吹澈我们的身体，使得我们更能适应寒冬的气候。我们希望借此能从大自然借来一点纯洁坚定的力量，这种力量对于我们是一年四季都有用的。

《冬日漫步》
梭罗

当地面的白雪像璀璨的钻石在阳光下闪
闪发光
　　或者当挂在树梢的冰凌组成神奇的连拱
和无法描绘的水晶的花彩时
　　有什么东西比白雪更加美丽呢

多少野花枯萎林间
或凋残山坡
没有人知道
她们绚丽无比

多少无名英果
最近的微风撒落
浑然不知沉实深红
留给了眼睛

《多少野花枯萎林间》
狄金森

也许，到冬天来临，人们会讨厌雨吧！但这时候，雨已经化妆了，它经常变成美丽的雪花，飘然莅临人间。但在南国，雨仍然偶尔造访大地，但它变得更吝啬了。它既不倾盆瓢泼，又不绵绵如丝，或淅淅沥沥，它显出一种自然、平静。在冬日灰蒙蒙的天空中，雨变

得透明，甚至有些干巴，几乎不像春、夏、秋那样富有色彩。但是，在人们受够了冷冽的风的刺激，讨厌那干涩而苦的气息，当雨在头顶上飘落的时候，似乎又降临了一种特殊的温暖，仿佛从那湿润中又漾出花和树叶的气息。那种清冷是柔和的，没有北风那样呲呲逼

人。远远地望过去，收割过的田野变得很亮，没有叶的枝干，淋着雨的草垛，对着瓷色的天空，像一幅干净利落的木刻。而近处池畦里的油菜，经这冬雨一洗，甚至忘记了严冬。忽然到了晚间，水银柱降下来，黎明提前敲着窗户，你睁眼一看，屋顶，树枝，街道，

都已经盖上柔软的雪被，地上的光亮比天上还亮。这雨的精灵，雨的公主，给南国城市和田野带来异常的蜜情，是它送给人们一年中最后的一份礼物。

《雨的四季》
刘湛秋

颤动的风，
吻着湿湿的枯草。
一滴溶雪，
在草尖闪耀。
天上最美的光华，
都在这里集聚，
它是一个小小的
蓝穹呀，
尽管悬挂在草梢。

《溶雪》
顾城

严寒和太阳，真是
多么美好的日子！

　　你还有微睡吗，
我的美丽的朋友——
是时候啦，

　　美人儿，醒来吧：
　　睁开你为甜蜜的
梦紧闭着的眼睛吧，

　　去迎接北方的曙
光女神，

　　让你也变成北方
的星辰吧！

　　昨夜，你还记得

吗，风雪在怒吼，

烟雾扫过了混沌的天空；

月亮像个苍白的斑点，

透过乌云射出朦胧的黄光，而你悲伤地坐在那儿

现在呢……瞧着窗外吧：

在蔚蓝的天空底下，

白雪在铺盖着，

像条华丽的地毯，

在太阳下闪着光
芒；

晶莹的森林黑光
隐耀；

枞树透过冰霜射
出绿色，

小河在水下面闪
着亮光。

整个房间被琥珀
的光辉照得发亮。

生了火的壁炉
发出愉快的裂响。

躺在暖炕上想着，该是多么快活。

但是你说吧：要不要吩咐

把那匹栗色的牝马套上雪橇？

滑过清晨的白雪，亲爱的朋友，

我们任急性的快马奔驰，

去访问那空旷的田野，

那不久以前还是

雪填满一切缺陷

使万物平等

把万物更深地包在自然的怀抱之中

繁茂的森林，
　　和那对于我是最
亲切的河滨。

《冬天的早晨》
　　　　普希金

万籁俱寂。不久，响起了冰雪的咔嚓声。好长时间来，山上的森林就静止不动了。它伫立在光秃而广阔的牧场旁边，黝黑的腿陷在雪里，硬邦邦的前额冲着天空；因积雪而变厚的枝丫，鹿角般伸展着。森林在等待。它再也不知道动，不知道呼吸，不知道撩起衣裙，

让风儿搔它的腹部。它失去了知觉。树液已从过分枯瘦、过分曝露在严寒中的细枝上退隐，躲藏到下面的树干深处。它蛰伏在那里头，严实地裹着树的皮层，在回想着夏季它满树奔涌的情景哩。偶尔，它还在思念林中的鸟儿，于是，沉甸甸的枝丫可怕地挣扎几下。但

是，地面的积雪不断增厚，顺着树干，渐渐地越积越高。一天早晨，森林终于像一头筋疲力尽的梅花鹿，把张着鹿角的头抵到了雪地里。

风不再从地面刮过，因为前面有一堵阴森森的天的墙垣，蓝黑蓝黑的，犹如板障，阻塞了风的道路。人们听见风在山顶上

久久地呻吟。它对着峭拔的山崖，悲诉着，哀叹着，试图从山崖的侧面溜过去，因为它还记得那绒毯般的森林和牧场，还记得山间的激流，记得所有的溪涧和掩藏在碧草下的清泉。它还记得，每当它经过时，那些清泉就像春天的猫一般发出啸声；当它载歌载舞地经过时，

草地里的百花就在它
的脚下欢欣雀跃。

《冬》

让·吉奥诺

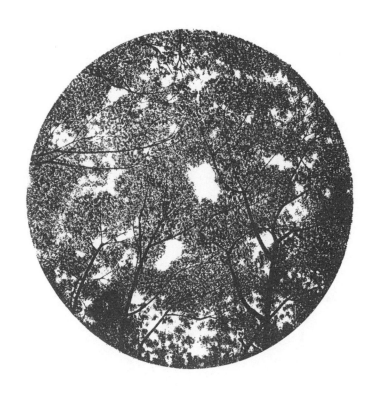

决不堆积的雪
短暂，芬芳的雪
每年只降落一次
在轻轻飘陉

渗透在树间
夜晚的星空下
那是二月走来
经验愿意起誓

冬天严苛如是
也曾熟悉的面容
修复一切只余孤清

凭借自然缺席

每场风雪芬芳
价值就会消退
对比而珍惜——
痛之妙
记忆里亲切

《决不堆积的雪》
狄金森

雪

就越下越大
我是说雪朵的大
从未见过这样大
的雪
像绣球花，飘飘
绣球花
不停，尽飘不停
我开了门，直视
雪朵也快乐自己
的大
小的也有孩子手
掌那么大
必是好多雪片凑

在一起
　　松松，虚虚，团
团的白
　　地面屋顶很快就
全白了
　　雪的浩浩荡荡的
快乐
　　我的快乐就比不上
　　雪是飘的，我呆
站着

　　　《它们在下雪》
　　　　　木心

雨化身变作飞雪

洁白晶莹

随风曼舞

飘飘洒洒

再不出去

也许就停了

温带的雪

停了便融化

附近樱、槭、苹

果树

繁枝积雪如礼仪

雪的恬漠是恣肆的

轻轻率率精巧豪奢

业已飘扬过一夜

仍然弥天而下

晦味彻散的氛围

异乎晨曦暮霭
柔和酥慵，似中
魔法
（雪的高洁是谄
媚的）.

《雪掌》
木心

诗人说，冬天可以置人于死地。

诗人还说，这不是因为风雪，风是那样悠长的一种音乐，雪是那样飘逸的一种花朵。亏是由于有了这两样东西，人才可以活下去，置人于死地的，是冷酷和死寂。

……

诗人咽了一口唾沫，又说，你注意

到吗？你看窗外，冬天正在嘲笑一切生命——

　　鱼儿在水层之下，它们身上的鳞片使它们像一些光着身子穿上铁甲的武士一样，又别扭又滑稽。它们不冷吗？

鸟儿虽然有羽毛，但是它们却没有穿鞋，光着趾脚。

　　贫寒然而性感的蛇，买不起像它的身体那样长的套裙，所以只好躲在地洞里。

　　连熊那样肥厚的毛茸茸的山林庄园主，那种富农一样迟钝、憨勇的角色，都感到了恐惧，它钻进树洞，可怜地舔着自

己的手掌。

树坚忍地站在严寒里，不能挪动脚步，没有叶子，它总是像一只又开五指的干枯手掌那样伸向天空，企图抓住严寒，但总也抓不住。它在盛秋时获得的满身勋章一片光彩，已经全部被剥夺了。

生命被搁浅，在漫长的、看来毫无指

望的无边冷寂中。这时候很静，在冰雪之下隐隐能听到一丝呼吸，一脉心跳。进而，仿佛还能听到万物的呻吟、哀告和呼喊，那声音似乎在说："让我们活下去吧——也许我们不配，但让我们活下去吧！"

《博尔塔拉冬天的惶惑》
周涛

那天下着雪，落雪的天气通常是比较温暖的，好像雪花用它柔弱的身体抵挡了寒流。堤坝上一个行人都没有，只有我们俩，手挽着手，踏着雪无言地走着。山峦在雪中看上去模模糊糊的，而堤坝下的河流，也已隐遁了踪迹，被厚厚的冰雪覆盖了。

河岸的柳树和青杨，
在飞雪中看上去影影
绰绰的，天与地显得
如此的苍茫，又如此
的亲切。

《我之所以喜欢
回到故乡》
迟子建

十月末的一个早晨，我走出自家的后门，望着被深秋的雨水染红的柿子树叶，欣欣然向地上飘落。柿树的叶片，肉质肥厚，即使经秋霜打过，也不凋残，不蜷曲。当朝暾初升、霜花化成水珠的时候，叶片耐不住重量，才变脆脱落下来。我伫立良久，眺望着眼前的景

色。心想，这天夜里，
定是下了一场罕见的
严霜吧。

《落叶》
岛崎藤村

生命被搁浅

在漫长的

看来毫无指望的无边冷寂中

雪

雪下着，下着，没有声音，

雪下着，下着，一刻不停。

洁白的雪，盖满了院子，

洁白的雪，盖满了屋顶，

整个世界多么静，多么静。

看着雪花在飘飞，

我想得很远，很远。

想起夏天的树林，

树林里的早晨，
到处都是露水，
太阳刚刚上升。
一个小孩，赤着脚，
从晨光里走来，
他的脸像一朵鲜花，
他的嘴发出低低
的歌声，
他的小手拿着一
根竹竿。
他仰起小小的头，
那双发亮的眼睛，
透过浓密的树叶，

在寻找知了的声
音……

他的另一只小手，
提了一串绿色的
东西——
一根很长的狗尾
草，
结了蚂蚱、金甲
虫和蜻蜓。
这一切啊，
我都记得很清。
我们很久没有到
树林里去了，

那儿早已铺满了
落叶，
　　也不会有什么人影
　　但我一直都记着
那小孩子，
　　和他的很轻很轻
的歌声。
　　此刻，他不知在
哪间小屋里，
　　看着不停地飘飞
着的雪花，
　　或许想到树林里
去抛雪球，

或许想到湖上去
滑冰，
　　但他决不会知道，
　　有一个人想着他，
　　就在这个下雪的
早晨。

　　　　《下雪的早晨》
　　　　　　艾青

冬至过后，大江以南的树叶，也不至于脱尽。寒风——西北风间或吹来，至多也不过冷了一日两日。到得灰云扫尽，落叶满街，晨霜白得像黑女脸上的脂粉似的。清早，太阳一上屋檐，鸟雀便又在吱叫，泥

地里便又放出水蒸气来，老翁小孩就又可以上门前的隙地里去坐着曝背谈天，营屋外的生涯了；这一种江南的冬景，岂不也可爱得很么？

《江南的冬景》

郁达夫

二十以后成了"都市人"，这"放野火"的趣味不能再有了，然而穿衣服的多少也不再受人干涉了，这时我对于冬，理应无憎亦无爱了罢，可是冬天却开始给我一点好印象。二十几岁的我是只要睡眠四个钟头就够了的，我照例五点钟一定醒了；这时候被窝是暖烘烘

的，人是神清气爽的。而又大家都在黑甜乡，静得很，没有声音来打扰我。这时候，躲在那里让思想像野马一般飞跑，爱到哪里就到哪里。想够了时，顶天亮起身，我仿佛已经背着人，不声不响自由自在做完了一件事，也感得一种愉快。那时候，我把"冬"和春夏秋

比较起来，觉得"冬"

是不讨人的；她

不像春天那样逗人困

倦，也不像夏天那样

使得我上床的时候弄

堂里还有人高唱《孟

姜女》……在这样起身

以前却又是满弄堂的洗马桶的声音，没有片刻的安静。而也不同于秋天，秋天是苍蝇蚊虫的世界，而也是疟病光顾我的季节呵！

然而对于"冬"有恶感，则始于最近。拥着热被窝让思想跑野马那样的事，已经不高兴再做了，而又没有草地给我去"放

野火"。何况近年来的冬天似乎一年比一年冷，我不得不自愿多穿点衣服，并且把窗门关紧。

　　不过我也理智地较为认识了"冬"。我知道"冬"毕竟是"冬"，摧残了许多嫩芽，在地面上造成恐怖；我又知道"冬"只不过是"冬"，北风和霜雪虽然凶猛，

终不能永远的不过去。相反的，冬天的寒冷愈甚，就是冬的运命快要告终，"春"已在叩门。

"春"要来到的时候，一定先有"冬"。冷罢，更加冷罢，你这吓人的冬！

《冬天》
茅盾

冰雪里的梅花呵
你占了春先了
看遍地的小花
随着你零星开放

假如我是一朵雪花，
翩翩的在半空里潇洒，
我一定认清我的方向——
飞扬，飞扬，飞扬，——
这地面上有我的方向。
不去那冷寞的幽谷，
不去那凄清的山麓，
也不上荒街去惆怅——
飞扬，飞扬，飞扬，——
你看，我有我的方向！
在半空里娟娟的飞舞，
认明了那清幽的住处，

等着她来花园里探望——
飞扬，飞扬，飞扬，——
啊，她身上有朱砂梅的清香！
那时我凭借我的身轻，
盈盈的，沾住了她的衣襟，
贴近她柔波似的心胸——
消溶，消溶，消溶——
溶入了她柔波似的心胸！

《雪花的快乐》
徐志摩

暖国的雨，向来没有变过冰冷的坚硬的灿烂的雪花。博识的人们觉得他单调，他自己也以为不幸否耶？江南的雪，可是滋润美艳之至了；那是还在隐约着的青春的消息，是极壮健的处子的皮肤。雪野中有血红的宝珠山茶，白中隐青的单瓣梅花，

深黄的磬口的蜡梅花;雪下面还有冷绿的杂草。蝴蝶确乎没有;蜜蜂是否来采山茶花和梅花的蜜,我可记不真切了。但我的眼前仿佛看见冬花开在雪野中,有许多蜜蜂们忙碌地飞着,也听得他们嗡嗡地闹着。

孩子们呵着冻得通红,像紫芽姜一般的小手,七八个一齐

来塑雪罗汉。因为不成功，谁的父亲也来帮忙了。罗汉就塑得比孩子们高得多，虽然不过是上小下大的一堆，终于分不清是壶卢还是罗汉，然而很洁白，很明艳，以自身的滋润相粘结，整个地闪闪地生光。孩子们用龙眼核给他做眼珠，又从谁的母亲的脂粉奁中偷得胭

脂来涂在嘴唇上。这回确是一个大阿罗汉了。他也就目光灼灼地嘴唇通红地坐在雪地里。

第二天还有几个孩子来访问他，对了他拍手、点头、嬉笑。

但他终于独自坐着了。晴天又来消释他的皮肤，寒夜又使他结一层冰，化作不透明的水晶模样，连续的晴天又使他成为不知道算什么，而嘴上的胭脂也褪尽了。

但是，朔方的雪花在纷飞之后，却永远如粉，如沙，他们决不粘连，撒在屋上，地上，枯草上，就是

这样。屋上的雪是早己就有消化了的，因为屋里居人的火的温热。别的，在晴天之下，旋风忽来；便蓬勃地奋飞，在日光中灿灿地生光，如包藏火焰的大雾，旋转而且升腾，弥漫太空，使太空旋转而且升腾地闪烁。

在无边的旷野上，在凛冽的天宇下，

闪闪地旋转升腾着的
是雨的精魂……
　　是的，那是孤独
的雪，是死掉的雨，
是雨的精魂。

　　　　《雪》
　　　　　鲁迅

一个冬天的故事，
飞雪眩目的湖面暮色
飞渡，
圣杯形的山谷浮动农
庄大片的原野，
雪花迷现的手心无声
无息地滑过
秘密航行中牛群苍白
的呼吸，

星星漠然殒落，
雪中透着干草的气

味，远处的山坳
传来猫头鹰的哀鸣，
冰冷的货舱
运载农家的牛群冒出
羊白色的雾气，
在这河流交叉的山
谷，故事就此开始。

《一个冬天的故事》
狄兰

在 冬天的树上
落着一只大鸦
黑得象接近黎明的夜
因而发出光亮
它的眼睛在交替使用
后面是无声的晴空

一种温情
一种温情中扩展的压抑
迫使我走开
与松松的泥土
在稀少的影子里

难道没有许多蝌蚪
游着，侦察着绿珊瑚

《冬日的温情》
顾城

下雪的早晨，在寂静无声中积下厚厚的雪，听着行人从雪上走过的声音，宛如听船上在摇橹。我在雪天喜欢到外面去走走。雪花敲打着雨伞，和雨点不同，让人心情愉快。走着走着，发现个子在变高，还有人闪到路旁去，敲打塞进木屐齿里的

雪，极富于冬天的情
趣。

《四季的情趣》
宫城道雄

昨夜掠过群山归
来的，无声

想就是久违的
心事

自沉湎死去的
谷壑深处

我亲眼看见她
推开院子一角门

揣揣蹑足，逡巡
遂去，大寒天里
终于留下痕迹

《细雪》

杨牧

最妙的是下点小雪呀。看吧，山上的矮松越发的青黑，树尖上顶着一髻儿白花，好像日本看护妇。山尖全白了，给蓝天镶上一道银边。山坡上，有的地方雪厚点，有的地方草色还露着，这样，一道儿白，一道儿暗黄，给山们穿上一件带水纹的花衣；看着看着，这件花衣

好像被风儿吹动，叫你希望看见一点更美的山的肌肤。等到快日落的时候，微黄的阳光斜射在山腰上，那点薄雪好像忽然害了羞，微微露出点粉色。就是下小雪吧，济南是受不住大雪的，那些小山太秀气！

《济南的冬天》
老舍

那时，当残雪纷纷
从树枝上跌落
我看到今年第一
只红胸主教
跃过潮湿的阳
台——
像远行归来的良
心犯
冷漠中透露坚毅
表情
翅膀闪烁着南温
带的光
他是宇宙至大论

的见证

　　——这样普通的
值得相信的一个理论

　　每天都有人提
到，在学前教育的

　　课堂上，浣衣妇
人的闲话中，在

　　右派的讲习班与
左派沙龙里

　　在兵士的恐惧以
及期待

　　在情妇不断重复
的梦；是在

也是无所不在的
宇宙至大论，他说
　　在地球的每一个
角落每一分钟

都有人反复提起
引述。总之
春天已经到来

他现在停止在我
的山松盆景前
左右张望。屋顶
上的残雪
急速融解，并且
大量向花床倾泻——
"比宇宙还大的
可能说不定
是我的一颗心

吧，"我挑战地
　　注视那红胸主教
的短喙，敦厚，木讷
　　他的羽毛因为南
风长久的飞拂而刷亮
　　是这尴尬的季节
里
　　最可信赖的光明：
"否则
　　你旅途中凭借了
什么向导？"

　　"我凭借爱，"

他说

忽然把这交谈的
层次提高

鼓动发光的翅
膀，跳到去秋种植的
并熬忍过严冬且
未曾死去的丛菊当中

"凭借着爱的力
量，一个普通的
观念，一种宏伟。
爱是我们的向导

他站在缀叶斑斑
斑点苔的溪石中间

吹就雪花朵朵——
朔风也是温柔的呵

抽象，遥远，如
一滴泪
　　在迅速转暖的空
气里饱满地颤动
　　"爱是心的神
明……"何况
　　春天已经来到

　　　　　　《春歌》
　　　　　　　杨牧

早起一睁眼，窗户纸上亮晃晃的，下雪了！雪天，到后园去折腊梅花、天竺果。明黄色的腊梅、鲜红的天竺果，白雪，生意盎然。腊梅开得很长，天竺果尤为耐久，插在胆瓶里，可经半个月。

《冬天》

汪曾祺

冬天的树，伸出细细的枝子，像一阵淡紫色的烟雾。

冬天的树，像一些铜板蚀刻。

冬天的树，简练，清楚。

冬天的树，现出了它的全身。

冬天的树，落尽了所有的叶子，为了不受风的摇撼。

冬天的树，轻轻地，轻轻地呼吸着，树梢隐隐地起伏。

冬天的树在静静地思索。

（这是冬天了，今年真不算冷，空气有点潮湿起来，怕是要下一场小雨了吧。）

冬天的树，已经出了一些比米粒还小的芽苞，裹在黑色的鞘壳里，偷偷地露出

一点娇红。

冬天的树，很快就会吐出一朵一朵透明的，嫩绿的新叶，像一朵一朵火焰，飘动在天空中。

很快，就会满树都是繁华的，丰盛的浓密的绿叶，在丽日和风之中，兴高采烈，大声地喧哗。

《冬天的树》
汪曾祺

下雪天真静，叽叽喳喳多嘴碎舌的麻雀早早地缩进洞去。人的声音也不像平常的燥烈，在雪缝里穿行之后变得软泛了，出奇地轻柔。在雪天里，人与人之间忽有了这一层微妙的遮隔，路上相逢，便显得特别亲切有情也笨拙有趣了。

《故乡的冬》

石三夫

寒冬在唱歌，又像在呼寻，
毛茸茸的针叶林松涛齐鸣，
　　奏着催眠小调。
四周一片灰暗的浓云，
仿佛带着深深的愁闷
　　向着远方飞飘。

风雪犹如丝绸的地毯，
把整个院子铺得满满，
　　仍冷得令人难熬。
一群贪玩的家雀飞
来，
宛如孤苦伶仃的小孩，
在窗前紧相偎靠。

这些小鸟都快冻僵了，

又是饥饿，又是疲劳，
　　更紧地挤在一
起。
风雪却仍在怒呼狂
喊，
频频叩击护窗的吊
板，
　　越发地撒着怒
气。

在那结着薄冰的窗
前，
温柔的小鸟昏昏欲
眠，
　听着雪风的呼
啸。
小鸟们做起了一个梦：
眼前是明媚的春美
人，

挂在天空中的太阳眯缝着眼
一副懒散的样子
满是闲适的惬意
干枯的枝头
几只麻雀欢腾的跃舞

浴着太阳的微
笑。

《寒冬在唱歌，又像
在呼寻⋯⋯》

叶塞宁

秋天眼看已经逝
去，
　于是冬天疾驰而
来，
　像是驾着双翼似
的，
　不知不觉，来得
飞快。

　严寒的天气噼噼
啪啪响，
　封住了所有大小
池塘。

男孩子们对严寒
的劳绩，
喊起了"谢谢"，
表示赞赏。

在美得出奇的窗
玻璃上，
眼看己出现各种
花纹，
大家集中自己的
目光，
朝着它看得目不
转睛。

冬天真的来了
四周到处弥漫着凉气与寒意
我用手挥去头上结冰的水珠
放慢脚步
倾听这个季节的呼吸

从高空闪落，飞
旋着雪花，

　　像块白色的床单
正平放。

　　此刻太阳在云中
眨着眼，

　　霜花在雪地上闪
闪发亮。

《冬天》
叶塞宁

我在静静的雪原纵马，
马蹄下发出嗒嗒的蹄声。
但见一群灰色的寒鸦
在草场上聒噪个不停。

树林被隐身人施了魔法，
在梦幻的童话声中打盹。

青松满头覆盖着
雪花，

仿佛系上了洁白
的头巾。

它像一个年迈的
老妇人，
拄着拐杖，弯着
身子。

一只啄木鸟俯临
着树顶，

一个劲儿地啄着
枝子。

马儿飞奔着，无拘无束，

纷飞的雪花把披巾铺下，

这条没有尽头的道路，

像一条飘带抛向天涯。

《新雪》
叶塞宁

挣脱开大气的胸膛，

从它层叠的云裳里摇落；

在荒凉的、丰收后的田野上，

在一片林莽，棕黄而赤裸，

静静地，柔软的雪花

缓缓地朝地面落下。

有如我们迷离的

梦幻
　　突然在庄严的字
句里成形，
　　有如我们苍白的
容颜
　　显示了纷乱内心
的衷情，
　　纷乱的天空也表
白
　　它所感到的悲哀。

　　这是天空所写的
诗，

慢慢写在寂静的
音节里；
这是绝望的秘密
久久隐藏在阴霾
的心底；
现在，对着树林
和田野；
它在低低诉说和
倾泻。

《雪絮》
朗费罗